书法
自学与鉴赏
丛帖

圣教序 怀仁集王羲之书

王学良 编

上海人民美术出版社

书法自学与鉴赏答疑

学习书法有没有年龄限制？

学习书法是没有年龄限制的，通常 5 岁起就可以开始学习书法。

学习书法常用哪些工具？

学习书法常用的工具有毛笔、羊毛毡、墨汁、元书纸（或宣纸），毛笔通常用笔头长度不小于 3.5 厘米的笔，以兼毫为宜。

学习书法应该从哪种书体入手？

学习书法一般由楷书入手，因为由楷入行比较方便。当然也可以从篆隶入手，这样比较纯艺术。这里我们推荐由欧阳询、颜真卿、柳公权等楷书大家入手，学习几年后可转褚遂良、智永，然后再学行书。行书入门以王羲之、赵孟頫、米芾等最好，草书则以《十七帖》《书谱》、鲜于枢比较适宜。学篆书可先学李斯、李阳冰，然后学邓石如、吴让之，最后学吴昌硕、金文。隶书以《乙瑛碑》《礼器碑》《曹全碑》等发蒙，进一步可学《张迁碑》《西狭颂》《石门颂》等，再往下可参考简帛书。总之，学书法要循序渐进，不可朝三暮四，要选定一本下个几年工夫才会有结果。

学习书法如何达到事半功倍的效果？

学习书法无外乎临、背二字。临的目的是为了矫正自己的不良书写习惯，确立正确的笔法和好字的标准；背是为了真正地掌握字帖。如果说学书法要事半功倍，那么一定要背，而且背得要像，从字形到神采都要精准。

这套书法自学与鉴赏从帖有哪些特色？

随着传统文化的日趋受欢迎，喜爱书法的人也越来越多。我们按照入门和鉴赏两个角度从现存的碑帖中挑选了 65 种。入门篇以技法完备和适宜初学为重点；鉴赏篇注重作品的风格取向和审美意义，为进一步学习书法开拓视野。

手机或平板电脑是现代人生活中不可或缺的必备用品，如何利用这一高科技产品帮助我们学习书法也成了我们的思考重点。有书法学习经验的人都知道教师示范对初学者的重要意义，为此我们为每一本字帖拍摄了名家临写的视频，大家可以通过扫码用手机或平板电脑观看，让现代化的工具融入到学习当中。

我们还特意为字帖撰写了临写要点，并选录了部分前贤的评价，相信这会有助于大家快速了解字帖的特点，在临习的过程中少走弯路。

碑帖名称

《怀仁集王羲之书圣教序》又称《唐集右军圣教序并记》《七佛圣教序》《集王圣教序》等。由沙门怀仁从王羲之书法中集字，将唐太宗撰写的《大唐三藏圣教序》制成碑文。

碑帖书写年代

碑刻立于唐咸亨三年（672）。

碑帖所在地及收藏处

现存于陕西西安碑林博物馆。

碑帖尺幅

高 350 厘米，宽 108 厘米，厚 28 厘米。30 行，每行 83—88 字不等。

历代名家品评

康有为《广艺舟双辑》：「《圣教序》怀仁所集右军书，位置天然，草法秩理，可谓异才。」

碑帖风格特征及临习要点

《怀仁集王羲之书圣教序》点画笔势生动，气韵连贯，充分地体现了王书的特点与韵味，达到了位置天然、章法秩理、平和简静的艺术境界，在书法史上对后人产生了极大影响。

由于此碑是集字而成，所以字与字之间的关联相对较弱。因此临写此碑以单字练习为主，重点放在笔法和结构上。另外，在笔法上要避免唐楷的习惯，避免程式化，多参看王羲之的其他摹本，如『遐宣导』三字的折笔都没有用唐法。点画映带也是临写时要注意的，如『是微言』三字的牵丝和呼应关系。

扫一扫，一起学

大唐三藏圣教序

太宗文皇帝制

弘福寺沙门怀仁集

晋右将军王羲之书

盖闻二仪有像显覆载以

大唐三藏聖教序

太宗文皇帝製

弘福寺沙門懷仁集

晋右将軍王羲之書

盖聞二儀有像顯覆載以

含生四时无形潜寒暑以
化物是以窥天鉴地庸愚
皆识其端明阴洞阳贤哲
罕穷其数然而天地苞乎
阴阳而易识者以其有像

含生四時無形潜寒暑以
化物是以窺天鑑地庸愚
皆識其端明陰洞陽賢哲
罕窮其數而天地苞乎
陰陽而易識者以其有像

也阴阳处乎天地而难穷
者以其无形也故知像显
可征虽愚不惑形潜莫睹
在智犹迷况乎佛道崇虚
乘幽控寂弘济万品典御

也阴阳处乎天地而难穷

者以其无形也故知像显

可征虽愚不惑形潜莫睹

在智犹迷况乎佛道崇虚

乘幽控寂弘济万品典御

十方举威灵而无上抑神
力而无下大之则弥于宇
宙细之则摄于豪厘无灭
无生历千劫而不古若隐
若显运百福而长今妙道

十方舉威靈而无上抑神
力而無下大之則弥於宇
宙細之則攝於豪釐無滅
無生歷千劫而不古若隐
若顯運百福而長今妙道

凝玄遵之莫知其际法流
湛寂挹之莫测其源故知
蠢蠢凡愚区区庸鄙投其
旨趣能无疑或者哉然则
大教之兴基乎西土腾汉

庭而皎梦照东域而流慈
昔者分形分迹之时言未
驰而成化当常现常之世
民仰德而知遵及乎晦影
归真迁仪越世金容掩色

庭而皎梦照东域而流遂昔者分形分迹之时言未驰而成化当常现常之世民仰德而知遵及乎晦影归真迁仪越世金容掩色

不镜三千之光丽象开图
空端四八之相于是微言广
被拯含类于三途遗训遐宣
导群生于十地然而真教
难仰莫能一其指归曲学

不鏡三千之光麗象開圖
空端四八之相於是微言廣
被拯含類於三途遺訓遐宣
導群生於十地然而真教
難仰莫能一其指歸曲學

易遵邪正于焉纷纠所以
空有之论或习俗而是非
大小之乘乍沿时而隆替
有玄奘法师者法门之领
袖也幼怀贞敏早悟三空

易遵邪正於焉紛糾所以
空有之論或習俗而是非
大小之乘乍沿時而隆替
有言奘法師者法門之領
袖也幼懷貞敏早悟三空

之心長契神情先苞四忍

之行松風水月未足比其

清華仙露明珠讵能方其

朗潤故以智通無累神測

未形超六塵而迥出只千

古而无对凝心内境悲正法
之陵迟栖虑玄门慨深文
之讹谬思欲分条析理广彼
前闻截伪续真开兹后
学是以翘心净土往游西

域乘危遠邁杖策孤征積
雪晨飛途間失地驚砂夕
起空外迷天萬里山川撥
煙霞而進影百重寒暑躡
霜雨而前蹤誠重勞輕求

深愿达周游西宇十有七
年穷历道邦询求正教双
林八水味道飡风鹿菀鹫
峰瞻奇仰异承至言于
先圣受真教于上贤探赜

深愿達周遊西宇十有七
年窮歷道邦詢求正教雙
林八水味道飡風鹿菀鷲
峰瞻奇仰異承玉言於
先聖受真教扵上賢探賾

妙门精穷奥业一乘五律
之道驰骤于心田八藏三
箧之文波涛于口海爰自
所历之国总将三藏要文
凡六百五十七部译布中

妙門精窮奧業一乘五津
之道馳驟指心田八藏三
箧之文波濤指口海爰自
所歷之國揔將三藏要文
凡六百五十七部譯布中

夏宣扬胜业引慈云于西
极注法雨于东垂圣教缺
而复全苍生罪而还福湿
火宅之干焰共拔迷途朗
爱水之昏波同臻彼岸是

知恶因业坠善以缘升升
坠之端惟人所托譬夫桂生
高岭云露方得泫其花
莲出渌波飞尘不能污其
叶非莲性自洁而桂质本

知恶因业坠善以缘升
坠之端惟人所托譬夫桂生
高岭云露方得泫其花
莲出渌波飞尘不能污其
叶非莲性自洁而桂质本

贞良由所附者高则微物
不能累所凭者净则浊类
不能沾夫以卉木无知犹资
善而成善况乎人伦有识
不缘庆而求庆方冀兹经

流施将日月而无穷斯福
遐敷与乾坤而永大
朕才谢珪璋言惭博达
至于内典尤所未闲昨制
序文涂为鄙拙唯恐秽翰

流施将日月而无穷斯福

遐敷与乾坤而永大

朕才谢珪璋言惭博达

至于内典尤所未闲昨制

序文涂为鄙拙唯恐秽翰

墨于金简标瓦砾于珠林
忽得来书谬承襃赞循
躬省虑弥盖厚颜善不
足称空劳致谢
皇帝在春宫述三藏

墨于金简标凡砾于珠林
忽浮来书谬承襃赞循
形有虑弥盖厚颜善不
足编空劳致谢
皇帝在春宫述三藏

圣记

夫显扬正教非智无以广

其文崇阐微言非贤莫能

定其旨盖真如圣教者诸

法之玄宗众经之轨躅也

综括宏远奥旨邃深极空
有之精微体生灭之机要
词茂道旷寻之者不究其
源文显义幽履之者莫测
其际故知圣慈所被业无

综括宏远奥旨邃深极空
有之精微体生灭之机要
词茂道旷寻之者不究其
源文显义幽履之者莫测
其际故知圣慈所被业无

善而不臻妙化所敷缘无
恶而不剪开法网之纲纪弘
六度之正教拯群有之涂
炭启三藏之秘扃是以名
无翼而长飞道无根而永

善而不臻妙化所敷缘无

恶而不剪开法网之纲纪弘

六度之正教拯群有之涂

炭启三藏之秘扃是以名

无翼而长飞道无根而永

固道名流庆历遂古而镇
常赴感应身经尘劫而不
朽晨钟夕梵交二音于鹫
峰慧日法流转双轮于鹿
菀排空宝盖接翔云而共

固道名流庆历遂古而镇
常赴感应身经尘劫而不
朽晨钟夕梵交二音于鹫
峰慧日法流转双轮于鹿
菀排空宝盖接翔云而共

飞庄野春林与天花而合
彩伏惟
皇帝陛下　上玄资福垂
拱而治八荒德被黔黎敛
祛而朝万国恩加朽骨石

飛庄野春林与天花而合

彩伏惟

皇帝陛下　上玄资福垂

拱而治八荒德被黔黎敛

祛而朝万国恩加朽骨石

室归贝叶之文泽及昆虫

金匮流梵说之偈遂使阿

耨达水通神甸之八川耆

阇崛山接嵩华之翠岭

窃以法性凝寂靡归心而不

通智地玄奥感恳诚而遂
显岂谓重昏之夜烛慧
炬之光火宅之朝降法雨
之泽于是百川异流同会
于海万区分义总成乎实

通智地玄奥感懇誠而遂
顯豈謂重昏之夜燭慧
炬之光火宅之朝降法雨
之澤於是百川異流同會
於海万區分義總成乎實

岂与汤武校其优劣尧舜
比其圣德者哉玄奘法师
者夙怀聪令立志夷简神
清韶龀之年体拔浮华
之世凝情定室匿迹幽岩

岂与汤武校其優劣尧舜

比其聖德者哉玄奘法师

者凤懷聰令立志夷简神

清韶龀之年體拔浮華

之世凝情定室匿迹幽岩

栖息三禅巡游十地超六尘
之境独步迦维会一乘之旨
随机化物以中华之无质
寻印度之真文远涉恒河
终期满字频登雪岭更获

栖息三禅巡遊十地超六塵

之境獨步迦維會一乘之旨

隨機化物以中華之无質

寻印度之真文遠涉恒河

终期滿字頻登雪嶺更獲

半珠问道往还十有七载
备通释典利物为心以贞
观十九年九月六日奉
敕于弘福寺翻译圣教
要文凡六百五十七部引大

半珠問道往還十有七載

備通釋典利物為心以貞

觀十九年二月六日奉

敕扵弘福寺翻譯聖教

要文凡六百五十七部引大

海之法流洗尘劳而不竭
传智灯之长焰皎幽暗而
恒明自非久植胜缘何以
显扬斯旨所谓法相常住
齐三光之明　我皇福臻

海之法流洗尘劳而不竭

传智燈之長燄皎幽闇而

恒明自非久植勝緣何以

顯揚斯旨所謂法相常住

齊三光之明　我皇福臻

同二仪之固伏见
御制众经论序照古腾今
理含金石之声文抱风云
之润治辄以轻尘足岳坠
露添流略举大纲以为斯记

同二仪之固伏见
御制众经论序照古腾今
理含金石之声文抱风云
之润治辄以轻尘足岳坠
露添流略举大纲以为斯记

治素无才學性不聰敏内

典诸文殊未觀揽所作论

序鄙拙尤繁忽見来書

褒揚讃述抚躬自省惭

悚交并劳師等远臻深

以为愧
贞观廿二年八月三日内府
般若波罗蜜多心经
沙门玄奘奉　诏译
观自在菩萨行深般若波

以为愧

贞观廿二年八月三日内府

般若波罗蜜多心经

沙门玄奘奉　诏译

观自在菩萨行深般若波

罗蜜多时照见五蕴皆空
度一切苦厄舍利子色不
异空空不异色色即是空
空即是色受想行识亦复
如是舍利子是诸法空相

羅蜜多時照見五蘊皆空

度一切苦厄舍利子色不

異空空不異色色即是

空即是色受想行識亦復

如是舍利子是諸法空相

不生不灭不垢不净不增
不减是故空中无色无受
想行识无眼耳鼻舌身
意无色声香味触法无
眼界乃至无意识界无无

不生不灭不垢不净不增
不减是故空中无色无受
想行识无眼耳鼻舌身
意无色声香味触法无
眼界乃至无意识界无无

明亦无无明尽乃至无老
死亦无老死尽无苦集灭
道无智亦无得以无所得故
菩提萨埵依般若波罗蜜
多故心无罣碍无罣碍故无

明亦无无明盡乃至無老
死亦無老死盡無苦集滅
道無智亦無得以無所得故
菩提薩埵依般若波羅蜜
多故心無罣碍無罣碍故無

有恐怖远离颠倒梦想
究竟涅槃三世诸佛依般若
波罗蜜多故得阿耨多罗
三藐三菩提故知般若波罗
蜜多是大神咒是大明咒

有恐怖远离颠倒梦想究竟涅槃三世诸佛依般若波罗蜜多故得阿耨多罗三藐三菩提故知般若波罗蜜多是大神咒是大明咒

是无上咒是无等等咒能
除一切苦真实不虚故说般
若波罗蜜多咒即说咒曰
揭谛揭谛　般罗揭谛
般罗僧揭谛　菩提莎婆呵

是无上咒是无等等咒能

除一切苦真实不虚故说般

若波罗蜜多咒即说咒曰

揭谛揭谛　般罗揭谛

般罗僧揭谛　菩提莎婆呵

般若多心经

太子太傅尚书左仆射燕国公

于志宁

中书令南阳县开国男来济

礼部尚书高阳县开国男许

敬宗
守黄门侍郎兼左庶子薛元超
守中书侍郎兼右庶子李义
府等奉　　敕润色
咸亨三年十二月八日京城法侣

敬宗

守黄门侍郎兼左庶子薛元超

守中书侍郎兼右庶子李义

府等奉　敕润色

咸亨三年十二月八日京城法侣

建立
文林郎诸葛神力勒石
武骑尉朱静藏镌字

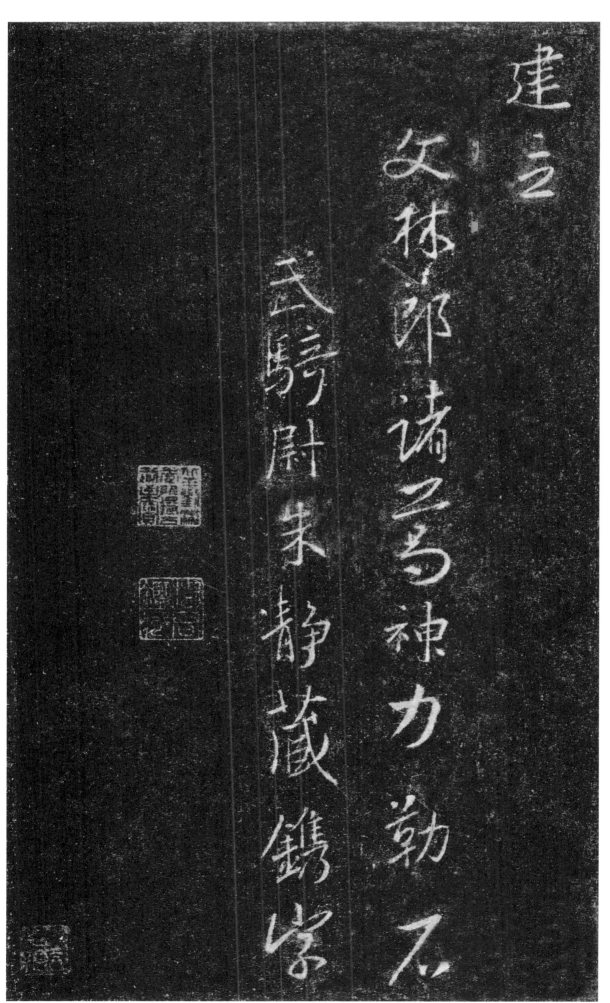

图书在版编目（CIP）数据

怀仁集王羲之书圣教序 / 王学良编著． —上海：上海人
民美术出版社 , 2018.6
（书法自学与鉴赏丛帖）
ISBN 978-7-5586-0752-3

Ⅰ．①怀… Ⅱ．①王… Ⅲ．①行书－碑帖－中国－东晋时
代 Ⅳ．① J292.23

中国版本图书馆 CIP 数据核字 (2018) 第 048677 号

书法自学与鉴赏丛帖

怀仁集王羲之书圣教序

编　　著：王学良
策　　划：黄　淳
责任编辑：黄　淳
技术编辑：史　湧
装帧设计：肖祥德
版式制作：高　婕　蒋卫斌
责任校对：史莉萍
出版发行：上海人民美术出版社
　　　　　（上海市长乐路 672 弄 33 号）
邮　　编：200040　　电　　话：021-54044520
网　　址：www.shrmms.com
印　　刷：上海盛通时代印刷有限公司
地　　址：上海市金山区金水路 268 号
开　　本：787×1390　　1/16　　3 印张
版　　次：2018 年 7 月第 1 版
印　　次：2018 年 7 月第 1 次
书　　号：978-7-5586-0752-3
定　　价：28.00 元